stai calma

SOPRAVVIVI
ALL'UFFICIO CON STILE

GIN
gioom

Diritto d'autore © 2024

Tutti i diritti sono riservati. Nessuna parte della pubblicazione può essere riprodotta, distribuita o trasmessa in qualsiasi forma o con qualsiasi mezzo, comprese fotocopie, registrazione o altri metodi elettronici o meccanici, senza il previo consenso scritto dell'editore.

Scansiona

PER IL TUO REGALO ESCLUSIVO!

VUOI SCOPRIRE LA TUA VERA FORZA INTERIORE? SCANSIONA IL CODICE QUI SOTTO, LASCIA LA TUA EMAIL E RICEVI UNA COPIA GRATUITA, IN FORMATO PDF, DI:

"Io sono Forza" è un'avventura interattiva che ti guiderà in un percorso di auto-scoperta e crescita personale. Con esercizi pratici, riflessioni e un Diario di Progresso, è molto più di un libro: è il tuo compagno per potenziare la tua resilienza e celebrare ogni tua vittoria.

SCANSIONA IL QR CODE E INIZIA IL TUO VIAGGIO!

La tua guida ironica per sopravvivere **all'ufficio!**

QUESTO LIBRO APPARTIENE A:

Benvenuta nell'
Olimpo della Sopravvivenza Ufficiale!

Cara Sopravvissuta, CONGRATULAZIONI!

Se hai in mano questo libro, significa che hai deciso di affrontare l'ufficio con la grazia di un panda stressato ma sempre sorridente. Ogni pagina qui dentro è pensata per rendere la tua giornata un po' meno monotona e, perché no, per farti ridere tra una "brainstorming" e una riunione "urgente" di venerdì alle 18.

In queste pagine troverai armi segrete, scuse pronte all'uso, e una serie di mosse tattiche per gestire con stile (e un pizzico di ironia) le piccole follie quotidiane che ti circondano.

L'OBIETTIVO?

Sopravvivere con classe e mantenere quel sottile sorriso zen, anche quando la tentazione di scappare è forte. Insomma, un manuale indispensabile per ogni eroina d'ufficio.

SEI PRONTA?

Allora prendi un caffè, metti il telefono in modalità

"sto lavorando tantissimo"

e tuffati nella lettura!

MANUALE D'USO: Sorridi, Respira... e Sfoglia!

Allora, come funziona questa guida? **MOLTO SEMPLICE**

NON TROVERAI CONSIGLI PER DIVENTARE LA DIPENDENTE DEL MESE, NÉ FORMULE MAGICHE PER AMARE IL LUNEDÌ MATTINA (CI STIAMO LAVORANDO, MA NON GARANTIAMO RISULTATI). QUELLO CHE TROVERAI, INVECE, È UN MIX DI PAGINE CHE TI FARANNO RIDERE, CHECKLIST DI COSE INUTILI DA FARE, E IDEE PER SEMBRARE IMPEGNATA ANCHE QUANDO HAI GIÀ STACCATO MENTALMENTE.

REGOLE D'ORO PER L'USO:

Checklist di Sopravvivenza:
DA CONSULTARE OGNI MATTINA PER RICORDARTI DI "SORRIDERE" ANCHE SE TI SEMBRA TROPPO.

Glossario Aziendale:
PERCHÉ BISOGNA CHIAMARE "BRAINSTORMING" ANCHE LA PIÙ FUTILE DELLE CHIACCHIERE?

Scuse Creative e Mosse di Fuga:
LA TUA ARMA SEGRETA PER LE RIUNIONI INFINITE

Spazio Anti-Stress:
PER ANNOTARE IL NUMERO DI "VABBÈ" CHE DICI OGNI GIORNO (CONSIGLIATO: PIÙ DI 10? SEI SULLA BUONA STRADA)

Ricorda, questo libro è qui per supportarti nei momenti di sconforto (come il venerdì alle 16) e per aiutarti a vedere la parte divertente delle tue giornate in ufficio. Alla fine, l'obiettivo è uno solo: rimanere quasi zen anche quando tutto intorno a te fa di tutto per impedirlo.

Checklist di
SOPRAVVIVENZA QUOTIDIANA

Benvenuta alla tua checklist giornaliera per affrontare la giungla dell'ufficio con stile, pazienza, e un pizzico di sano cinismo! Segui questi semplici passaggi per garantire una giornata lavorativa produttiva... o almeno per arrivare sana e salva fino all'ora dell'aperitivo.

1. Sorridi (Anche se Non Vuoi)

Prima regola: il sorriso è il tuo scudo. Serve a convincere i colleghi che stai benissimo anche se dentro di te pensi già alla pensione. Ricorda: il sorriso aziendale standard è quello che dice "sono contenta di essere qui" anche se vorresti essere ovunque tranne che qui.

2. Ricordati di Fingere Interesse durante le Riunioni

Riunioni. Quelle lunghe, immancabili sessioni in cui si discute di tutto tranne che di cose utili. Occhi puntati sul presentatore, un leggero cenno di assenso di tanto in tanto, e la tua carriera è salva. E se hai difficoltà, immagina il tuo capo vestito da unicorno: funziona sempre.

3. Caffè, il Primo Comando della Giornata

Prima di rispondere a una mail, prima di guardare l'agenda, e prima di scoprire che hai una riunione tra 10 minuti: trova un caffè. Senza questa dose di caffeina, rischi di rivelare le tue vere emozioni (e non conviene).

4. Risposte Gentili ma Superflue

Ogni giorno, qualcuno ti scriverà per chiederti qualcosa di già ovvio, o magari ti farà la stessa domanda mille volte. L'arte sta nel rispondere con frasi come: "**Interessante, grazie!**" o "**Vediamo insieme!**" anche se stai pensando "*Basta, ti prego.*"

5. "Vabbè, respira"

A metà mattina e metà pomeriggio, concediti una pausa mentale e ripeti a te stessa: "***Vabbè, respira.***" Funziona con il collega che mastica rumorosamente, con l'email urgente delle 17:00 e con il tono condiscendente del nuovo arrivato.

6. Promemoria per la Pausa Strategica

Verso le 11:30 e le 16:00, assicurati di programmare una "pausa strategica." Servirà a **rigenerare il tuo zen interiore** e fuggire, anche se solo per 10 minuti, dalle mail che si moltiplicano senza pietà.

7. Complimenti Strategici

Elargire un complimento generico ("**Bellissima presentazione!**" o "**Ottima idea!**") ai colleghi o al capo ogni tanto non guasta, soprattutto quando non hai ascoltato una parola di quello che hanno detto.

8. Il Momento della "Lista di Sopravvivenza"

Alla fine della giornata, prendi un minuto per pensare a quante cose sei riuscita a sopportare. Poi, un ultimo "***vabbè, respira***" e complimentati con te stessa. Sopravvivere in ufficio non è un compito semplice, ma sei riuscita a farcela anche oggi.

LA MIA CHECKLIST DI SOPRAVVIVENZA QUOTIDIANA

Crea la tua lista personale per affrontare ogni giornata lavorativa con il giusto mix di ironia e resilienza.

Checklist

01. Mattina (Prima del Caffè)

Attività:

Obiettivo:

2. Prima Riunione della Giornata

Attività:

Obiettivo:

3. Pausa Strategica di Metà Mattina

Attività:

Obiettivo:

4. Pranzo e Gossip Essenziale

Attività:

Obiettivo:

5. Superare il Crollo Post-Pranzo

Attività:

Obiettivo:

6. Pomeriggio (Routine di Sopravvivenza Avanzata)

Attività:

Obiettivo:

7. Preparazione per l'Uscita Finale (Sopravvivere fino al Tiro del Cappotto)

Attività:

Obiettivo:

bonus

la Formula Anti-Stress

"NON RISPONDERE SUBITO"

OGNI TANTO CAPITA QUELLA MAIL CHE FA SCATTARE UN TIC NERVOSO.

PRIMA DI RISPONDERE, PRENDITI IL TUO TEMPO!

In questo modo eviterai risposte troppo sincere e manterrai intatta la tua reputazione zen.

GLOSSARIO UFFICIALE DEL LINGUAGGIO AZIENDALE

Benvenuta al nostro Glossario di Sopravvivenza Ufficiale, dove finalmente sveliamo il vero significato di certe parole che senti ogni giorno in ufficio. Usa questo dizionario per decifrare il linguaggio aziendale con un pizzico di ironia e una buona dose di verità.

PRONTA A SCOPRIRE COSA DICONO DAVVERO I TUOI COLLEGHI?

BRAINSTORMING
= Una scusa per non concludere nulla, ma sentirsi comunque molto creativi. Perfetto per chi ama fare finta di lavorare senza produrre risultati concreti

FOLLOW-UP
= Messaggio di "gentile" pressione per ricordarti di fare qualcosa che hai già ignorato.
Es.: "Ciao! Solo un piccolo follow-up..." – Traduzione: "Perché non hai ancora risposto?!"

URGENTE
= Parola magica per far fare a qualcuno un lavoro che non avevi voglia di fare fino all'ultimo minuto. Utilizzata soprattutto il venerdì sera.

COLLABORAZIONE
Processo che richiede la partecipazione di tutti, tranne il capo, che apparirà solo per prendersi il merito finale.

MEETING DI ALLINEAMENTO
= Riunione interminabile per "allinearci" su cose che cambieranno già dalla settimana prossima. Perfetto per chi ama usare PowerPoint e far finta di avere tutto sotto controllo.

DEADLINE FLESSIBILE
= Scadenza teorica che tutti fingono di rispettare, ma che nessuno considera realmente vincolante.

RISORSE UMANE
= Dipartimento che si occupa di rendere tutto burocraticamente impossibile, ma sempre con un sorriso rassicurante.

SINERGIA
= Parola per riempire le presentazioni quando non ci sono contenuti, ma si vuole fare bella figura.

PROATTIVO
= Chi fa il lavoro degli altri, senza che nessuno glielo abbia chiesto, e che verrà inevitabilmente incolpato se qualcosa va storto.

OPEN SPACE
= Ambiente di lavoro che favorisce la "condivisione," ma che serve principalmente a sentire tutte le telefonate altrui e a non avere un momento di pace.

PARLIAMONE IN PRIVATO
= Traduzione: "Questa conversazione è troppo imbarazzante per essere fatta di fronte a tutti."

FEEDBACK COSTRUTTIVO
= Critica mascherata con tanto zucchero. Solitamente anticipato da "Non prenderla sul personale, ma…"

STAKEHOLDER
Misteriosi personaggi che ogni tanto appaiono, chiedono cambiamenti inspiegabili e poi scompaiono di nuovo, lasciando solo caos.

OTTIMIZZAZIONE
= Traduzione: "Dobbiamo fare di più con meno risorse, quindi preparati a fare il doppio del lavoro senza dire nulla."

PAUSA CAFFÈ
= Il momento più importante della giornata lavorativa. Se hai dei dubbi su una decisione importante, consultati con il caffè: lui saprà sempre cosa fare.

KPI (KEY PERFORMANCE INDICATOR)
= Numeri misteriosi che nessuno capisce davvero, ma che servono a valutare quanto dovrai stressarti il mese prossimo.

IMPLEMENTARE
= Fare finta di avere tutto sotto controllo mentre si sperimenta alla cieca, sperando che funzioni al primo tentativo.

OBIETTIVI AMBIZIOSI
= Quello che il capo chiama "sfide," mentre tu chiami "missioni impossibili."

IL DIZIONARIO AZIENDALE SEGRETO

Inserisci qui i termini assurdi e misteriosi del tuo ufficio e dai loro il significato che meritano.

PERCHÉ OGNI AZIENDA HA IL SUO "DIALETTO" PERSONALE.

Termini Aziendali Originali

TERMINE..
TRADUZIONE IRONICA:..................................

TERMINE..
TRADUZIONE IRONICA:..................................

TERMINE..
TRADUZIONE IRONICA:..................................

TERMINE..
TRADUZIONE IRONICA:..................................

TERMINE..
TRADUZIONE IRONICA:..................................

BIGLIETTI DI

ECCO LA TUA COLLEZIONE PERSONALE DI BIGLIETTI DI SOS, PENSATI PER SALVARTI DAI MOMENTI DI CRISI IN UFFICIO CON UN PIZZICO DI UMORISMO E QUALCHE SCUSA STRATEGICA. USA QUESTI MESSAGGI COME "USCITA DI EMERGENZA" QUANDO TI TROVI BLOCCATA IN SITUAZIONI SENZA VIA D'USCITA O PER SOPRAVVIVERE A QUELLE RIUNIONI CHE SEMBRANO NON FINIRE MAI!

CHIAMATEMI PER FINTA, SONO IN UNA RIUNIONE INFINITA!

Perfetto per quando ti ritrovi in una riunione di cui hai capito poco o nulla, ma non vedi l'ora di uscire. Basta un amico complice e un finto "chiamante urgente" per salvarsi elegantemente

NON MI FUNZIONA IL WI-FI, SCUSATE!... (SILENZIO) ... MI SENTITE?

Per i meeting online che durano troppo. Un piccolo tocco sulla connessione e voilà, sei ufficialmente offline e irraggiungibile. La colpa? Della tecnologia, ovviamente.

TORNO SUBITO, DEVO FARE UNA TELEFONATA IMPORTANTE!

Una scusa universale. Nessuno chiederà mai dettagli, e puoi approfittare di questo intervallo per un rapido reset mentale (o per prendere un caffè).

URGENTE! DEVO AIUTARE IL CAPO CON UNA COSA... (NON SPECIFICATA)

Usato raramente, ma sempre efficace. Nomina il capo e tutti capiranno. Nessuno osa disturbare chi sta "aiutando il capo," anche se si tratta solo di aiutare te stessa a sopravvivere.

SONO IN PAUSA PRANZO... GIÀ, SÌ, ALLE 10 DEL MATTINO!

Perfetto per quelle giornate in cui il tempo scorre lento e hai bisogno di un po' di aria fresca. E se qualcuno chiede, rispondi con il classico: "La pausa pranzo non è un orario, è un diritto."

AIUTO! HO LASCIATO LA FOTOCOPIATRICE ACCESA... TORNO SUBITO!

Funziona specialmente con chi non sa nemmeno dove sia la fotocopiatrice. L'idea di un disastro tecnologico in arrivo ti assicurerà qualche minuto di libertà.

MI È ARRIVATO UN MESSAGGIO IMPORTANTE...

Per quei momenti in cui hai bisogno di abbassare lo sguardo sul telefono e prendere fiato. Tira fuori il cellulare con serietà e immergiti nell'atto (va bene anche controllare il meteo!).

SCUSATE, MA SONO UN PO' IN RITARDO SU UNA COSA URGENTISSIMA

Uno dei biglietti di SOS più versatili. Quando la noia ti attanaglia, accenna vagamente a una "cosa urgente" che devi fare subito. Nessuno ti chiederà dettagli!

SERVE QUALCUNO CHE PRENDA APPUNTI...?!

Questo funziona meglio nelle riunioni. Nella remota possibilità che qualcuno accetti, sei salva. Se nessuno si offre, nessuno avrà il coraggio di lamentarsi se ti eclissi per qualche minuto per "cercare un blocco note."

CHIAMATEMI EROINA DELLA PAZIENZA!

MESSAGGIO MOTIVAZIONALE PER TE STESSA: HAI SOPPORTATO L'IMPOSSIBILE E MERITAVI UNA VIA D'USCITA. ANNOTALO E USALO COME MEDAGLIA D'ONORE NEI MOMENTI DI CRISI.

I MIEI BIGLIETTI DI

CREA IL TUO ARSENALE DI MESSAGGI DI SALVATAGGIO PERSONALIZZATI DA USARE NEI MOMENTI DI CRISI.

RENDI OGNI SCUSA MEMORABILE!

Situazione d'Emergenza:
..................................

MESSAGGIO DI SOS:
Es.: "Mi chiamate subito? Sono in una riunione senza fine!"

Situazione d'Emergenza:
..................................

MESSAGGIO DI SOS:
Es.: "Scusate, devo rispondere a una telefonata urgentissima!"

Situazione d'Emergenza:
..................................

MESSAGGIO DI SOS:
Es.: "Torno subito, devo fare una fotocopia... e ci vorrà un po"

Situazione d'Emergenza:
..................................

MESSAGGIO DI SOS:

Situazione d'Emergenza:
..................................

MESSAGGIO DI SOS:

Situazione d'Emergenza:
..................................

MESSAGGIO DI SOS:

Note Extra o Biglietti di SOS Speciali:

Kit di Sopravvivenza ai Colleghi

Ecco il tuo kit di Sopravvivenza ai Colleghi: un insieme di oggetti essenziali da tenere sulla scrivania per affrontare con eleganza e un pizzico di ironia qualsiasi situazione lavorativa. Questi strumenti non solo ti aiuteranno a gestire meglio i momenti di stress, ma ti offriranno anche piccole vie di fuga durante la giornata

oggetti essenziali da tenere sulla scrivania

Caffè Extra-Forte (o una Scorta di Capsule)

Fondamentale per sopravvivere ai lunedì mattina, alle riunioni post-pranzo e a tutti i colleghi che parlano troppo presto. Il caffè è la tua armatura contro la noia e il sonno, oltre a essere l'unica risposta a molte domande difficili.

Auricolari per l'Isolamento Strategico

Quando le chiacchiere diventano insopportabili e le discussioni inutili si moltiplicano, i tuoi auricolari sono la via di fuga perfetta. Bonus: fingere di ascoltare musica mentre, in realtà, stai meditando sulla tua prossima vacanza.

Cioccolato Nascosto (per Emergenze)

Per quelle giornate in cui nulla sembra andare per il verso giusto. Un quadratino di cioccolato nascosto in un cassetto può essere la svolta, un attimo di dolcezza che riporta un po' di pace nella tua vita.

Blocco Note Anti-Sclerata

Un quaderno riservato solo a sfoghi e scarabocchi. Utile per prendere appunti "segreti" durante le riunioni (leggi: per scrivere tutto ciò che non puoi dire a voce) o per disegnare la tua fuga immaginaria dall'ufficio.

Spray Antistress (o Profumo Calmante)

Un'essenza rilassante, magari alla lavanda o agli agrumi, che puoi spruzzare intorno per abbassare i livelli di stress. Se poi dà fastidio ai colleghi insistenti, ancora meglio: doppio effetto calmante.

Post-it Ironici

Un set di post-it con frasi come "Non disturbare, sto cercando di sembrare impegnata," o "Questo è il mio cervello in pausa." Perfetti per trasmettere messaggi sottili (ma chiari) senza dover dire una parola.

oggetti essenziali da tenere sulla scrivania

Penna Anti-Stress

Una penna che puoi cliccare o girare nei momenti di ansia o mentre attendi il termine della riunione più lunga della tua vita. Aiuta a mantenere la calma e a sopravvivere alle pause imbarazzanti.

Bottiglietta d'Acqua (ma con Stile)

Per ricordarti di respirare e bere ogni tanto. Scegli una bottiglia che faccia anche una dichiarazione di stile, qualcosa tipo "sono zen, ma non troppo."

Mini-Agenda con Frasi Motivazionali (o Sarcastiche)

Per affrontare la giornata con saggezza o con un pizzico di ironia. Es. "Oggi è il giorno… in cui forse non esplodo" oppure "Un giorno alla volta… magari saltando il lunedì."

Snack Salati di Emergenza

Mandorle, cracker, o qualsiasi snack non dolce che ti aiuti a mantenere la calma anche nei pomeriggi più lunghi. Se il cioccolato non basta, questi ti aiuteranno a superare qualsiasi crollo di energia

Ventaglio Anti-Caldo (o Anti-Riempimento di Ufficio)

Ideale per rinfrescarti e per segnalare a distanza quando hai bisogno di "aria" (metaforicamente e non).

Piccolo Cuscino per la Testa (da Nascondere)

Per quelle pause brevissime in cui vorresti solo appoggiare la testa un attimo. Non si sa mai quando ne avrai bisogno!

Il Mio Kit
di Sopravvivenza ai Colleghi

Rendi la tua scrivania il rifugio perfetto per sopravvivere all'ufficio con questi oggetti essenziali.

Personalizza il tuo kit per ogni possibile "emergenza" lavorativa!

Oggetto Essenziale:

Perché serve:
..............................
..............................
..............................
..............................

OGGETTI ESSENZIALI DA TENERE SULLA SCRIVANIA

Oggetto Essenziale:

Perché serve:
..............................
..............................
..............................
..............................

Oggetto Essenziale:

Perché serve:
..............................
..............................
..............................
..............................

Orario Flessibile dei Pettegolezzi

Benvenuta nella tua guida ufficiale agli orari più strategici per fare il pieno di informazioni "riservate" e goderti qualche chiacchiera senza pensieri. Usa questa pagina per segnare i momenti della giornata in cui puoi dare sfogo al gossip d'ufficio con stile, mantenendo un atteggiamento professionale (ovviamente).

9:00 – 9:15
Caffè e Aggiornamento Mattutino

L'orario perfetto per iniziare la giornata con un caffè e qualche informazione di base su quello che è successo il giorno prima. Qui si discute di tutto: dal nuovo progetto al look del capo, alle possibili dimissioni di qualcuno (rumors non confermati, ovviamente).

10:30 – 10:45
Pausa "Sveliamo Tutto"

Il momento ideale per i dettagli più "succosi." Gli uffici sono ormai attivi, tutti hanno fatto il primo giro di mail e sono pronti per parlare degli ultimi segreti. Questo è l'orario in cui si scoprono i "cambiamenti di team" e le riunioni segrete. In breve: la finestra perfetta per sapere cosa succede davvero dietro le quinte.

12:00 – 12:30
Pranzo Pre-Gossip

Mentre qualcuno inizia a prepararsi per la pausa pranzo, tu puoi approfittarne per scoprire i "piani" dell'ora di pranzo. Chi va con chi? E soprattutto, chi cerca di evitare chi? Ottimo momento per le indiscrezioni sulle nuove "amicizie" in ufficio.

15:00 – 15:15
Pausa Pettegolezzo Pomeridiana

Dopo pranzo, l'energia tende a calare, ma non quella dei gossip! In questo breve momento, l'argomento principale sarà sicuramente la riunione imminente, le email dell'ultimo minuto, o gli effetti del pranzo. È un'occasione d'oro per sapere cosa sta pensando la gente sui progetti in corso o su eventuali "differenze di opinione" tra colleghi.

17:00 – 17:30
Il Riassunto Finale della Giornata

Prima di tornare a casa, un ultimo giro di pettegolezzi per assicurarti di non perderti nulla. È l'orario ideale per discutere su chi ha fatto cosa durante la giornata, quali email hanno scatenato l'ultima crisi di nervi, e per raccogliere eventuali indiscrezioni sul giorno successivo. Questo è il momento perfetto per archiviare il meglio dei gossip... e per un ultimo caffè!

Note Importanti per un Gossip di Successo

"Orario Perfetto per le Riunioni Segrete"
segnati gli orari di pausa di quei colleghi sempre ben informati. Sono loro i veri tesori del gossip.

"Occhio al Capo"
se noti che un gruppo di colleghi sparisce regolarmente alla stessa ora, hai appena scoperto il loro "Club del Gossip."

"Zona Sicura"
scegli il luogo giusto! Un angolo remoto della cucina, vicino alla macchina del caffè, o la sala relax (se ne hai una) sono perfetti per non essere disturbata

Ora sei ufficialmente pronta per organizzare il tuo Orario Flessibile dei Pettegolezzi e rimanere sempre aggiornata su tutto quello che accade in ufficio!

Il Mio Orario Flessibile dei Pettegolezzi

Annota gli orari migliori per sorseggiare un caffè e fare due chiacchiere senza impegno. Ogni ufficio ha il suo momento perfetto per aggiornarsi sui gossip più freschi!

Orario Ottimale:

........:........ –:........

Motivo:

Orario Ottimale:

........:........ –:........

Motivo:

Orario Ottimale:

........:........ –:........

Motivo:

Orario Ottimale:

........:........ –:........

Motivo:

Orario Ottimale:

........:........ –:........

Motivo:

Pagina dei Sogni di Fuga: Capitolo per Evasioni Mentali

Benvenuta nell'angolo dei sogni proibiti, dei piani di fuga azzardati e delle fantasie di libertà assoluta! Perché ammettiamolo, a chi non capita di trovarsi intrappolata in una riunione infinita e, all'improvviso, immaginare una vita completamente diversa? Una vita senza scadenze, capi invadenti, o email dell'ultimo minuto. Una vita fatta di sole, relax, e… beh, qualsiasi cosa che non sia l'ufficio.

Questa sezione è dedicata a tutti i tuoi Sogni di Fuga, quei pensieri che ti fanno sorridere tra una call e l'altra, e che forse non realizzerai mai, ma che vale la pena sognare. Dai il via libera alla tua immaginazione e trasforma i tuoi desideri più improbabili in vere e proprie visioni di libertà.

Chef Gourmet Itinerante

Immagina di essere uno chef conosciuto solo da una cerchia ristretta di appassionati, che viaggia tra le città più belle del mondo senza mai fermarsi troppo a lungo nello stesso posto. Nessuna prenotazione, solo una cucina allestita dove capita, in luoghi segreti, e un piccolo gruppo di ospiti che si lascia conquistare dalle tue creazioni. Qui sei il capo e la tua agenda è libera da riunioni, report e... dalle opinioni dei colleghi.

Motivo del Sogno:

Libertà assoluta e la soddisfazione di vedere le persone felici, senza dover rispondere a nessun altro che non sia il tuo istinto creativo.

Proprietaria di un Chiringuito su un'Isola Deserta

Immagina di servire cocktail a base di cocco e lime, mentre osservi le onde del mare al tramonto. Nessun collega che si lamenta, nessun capo che ti chiede l'aggiornamento settimanale, solo sole e mare tutto l'anno. Certo, i clienti sarebbero pochi, ma chi se ne importa? I guadagni non sono il punto: la pace mentale sì.

Motivo del Sogno:

Dopo anni di ufficio, i clienti ideali sono quelli che non parlano

L'Abitante Solitario di un Faraglione in Scozia

Immagina di servire cocktail a base di cocco e lime, mentre osservi le onde del mare al tramonto. Nessun collega che si lamenta, nessun capo che ti chiede l'aggiornamento settimanale, solo sole e mare tutto l'anno. Certo, i clienti sarebbero pochi, ma chi se ne importa? I guadagni non sono il punto: la pace mentale sì.

Motivo del Sogno:

Il massimo della comunicazione umana è un "ciao" lontano al pescatore che passa

Fondatrice di un Club Segreto per Lavoratori Esauriti

Immagina un bar esclusivo dove i membri sono solo "colleghi stressati" che si ritrovano ogni sera a scambiarsi aneddoti sul lavoro, sorseggiando cocktail e ridendo dei propri guai. Un posto dove tutti sanno cosa significa una scadenza e dove nessuno osa pronunciare la parola "email."

Motivo del Sogno:

L'unico scopo è ridere dei disastri altrui senza giudizio

ORA TOCCA A TE!

ti invito a scrivere i tuoi sogni di fuga personali, quelli che ti fanno sorridere anche nelle giornate più stressanti.

Prendi un momento per te, pensa alla vita ideale, e lascia che l'immaginazione si liberi sulla pagina. Perché sognare non costa nulla... e non richiede autorizzazione dal capo!

Che Tipo di Collega Sei?

Scopri quale stereotipo di collega rispecchia di più la tua personalità lavorativa! Rispondi alle domande e guarda a quale categoria appartieni tra "Il Fantasma," "L'Esaurito," "Il Detective dei Pettegolezzi" o "L'Infallibile." Prendi il quiz con leggerezza e, soprattutto, divertiti a scoprire chi sei (o chi speri di non essere)!

1. Qual è il tuo atteggiamento verso le riunioni?

a) "Sono già in pausa caffè"
b) "Oh no, un'altra... devo aggiungerla al mio calendario"
c) "Riunione? Perfetto! Magari scopro qualche novità..."
d) "Ecco un'altra occasione per dimostrare la mia superiorità intellettuale!"

2. Come reagisci quando ricevi una nuova email urgente?

a) "Se rispondo, poi vorranno risposte anche alle altre..."
b) "Perché ricevo sempre tutto io?!"
c) "Vediamo se c'è qualcosa di interessante nei destinatari..."
d) "Finalmente qualcuno ha chiesto a chi sa davvero cosa fare."

3. Qual è la tua opinione sul pettegolezzo d'ufficio?

a) "C'è ancora qualcuno qui?"
b) "Non ho tempo per queste cose, sono troppo occupato/a!"
c) "Eccomi! Dove devo sedermi per ascoltare meglio?"
d) "Non è gossip se è già tutto vero... lo sapevo prima ancora di voi!"

4. Come descriveresti la tua scrivania?

a) Sembra sempre intatta... come se non ci fosse mai nessuno
b) Caotica, ma piena di post-it e appunti su tutto quello che devo fare
c) Organizzata con un piccolo angolo per osservare discretamente tutti gli altri
d) Perfetta e ordinata: ho tutto sotto controllo, sempre

5. La tua espressione tipica a fine giornata?

a) "Ah, è già ora di uscire? Non me ne ero nemmeno accorto/a"
b) "Non riesco a respirare... qualcuno mi lasci una via d'uscita!"
c) "Chi ha altre novità per me?"
d) "Giornata interessante. Ora posso fare un report dettagliato su tutto."

RISULTATI DEL QUIZ

Maggioranza di Risposte A
SEI "IL FANTASMA"

Sei la leggenda dell'ufficio: tutti sanno che esisti, ma nessuno ti vede mai. Le riunioni, le email e i colleghi ti scivolano addosso come acqua fresca. Sei il maestro nell'arte della discrezione, e ti si trova solo se tu lo desideri… o meglio, se davvero è necessario.

Maggioranza di Risposte B
SEI "L'ESAURITO"

Sei il collega sempre in modalità "allarme rosso." Le tue giornate sono una lotta contro il tempo e contro la mole infinita di cose da fare. Quando riesci a uscire dall'ufficio intero/a, senti di aver compiuto una piccola impresa. Forse sei un po' stressato/a, ma ehi, chi non lo è?

Maggioranza di Risposte C
SEI "IL DETECTIVE DEI PETTEGOLEZZI"

Per te, l'ufficio è come una serie TV: un episodio tira l'altro, e tu non vedi l'ora di scoprire le novità. Ami i dettagli sugli ultimi sviluppi tra colleghi, ti piace ascoltare e sapere sempre tutto. Sei il "radar sociale" dell'ufficio, e nessuno ti batte in fatto di informazioni.

Maggioranza di Risposte D
SEI "L'INFALLIBILE"

Sei l'enciclopedia vivente dell'ufficio, sempre informato/a su ogni progetto, su ogni dettaglio, e su ogni errore altrui (che prontamente correggi). Il tuo senso di superiorità intellettuale è evidente, ma per fortuna sai come tenere tutto sotto controllo, senza mai farti trovare impreparato/a.

Suggerimenti per Restare Zen al Lavoro

Questa è la tua guida personale di mantra zen-ironicamente sinceri per affrontare ogni situazione con il massimo della calma (o almeno provarci). Quando ti senti sul punto di esplodere o di lasciarti sopraffare dallo stress, ripeti una di queste frasi per ricordarti che, in fondo, la tua serenità vale più di una qualsiasi email urgente

"Riesco a sopportare la riunione... riesco a sopportare la riunione..."

Ripeti questo mantra per tutta la durata della riunione, specialmente quando qualcuno suggerisce "di fare un giro di opinioni."

Utile quando il collega che "si dimentica" sempre le scadenze ti chiede di fare un'altra revisione

"Non devo urlare... respira... non devo urlare..."

"Sono calma, sono calma... o almeno ci provo."

Da ripetere quando il tuo capo chiede aggiornamenti all'improvviso su qualcosa di cui non hai mai sentito parlare

Perfetto per quelle conversazioni in cui qualcuno insiste su qualcosa di evidentemente sbagliato, ma tu scegli di restare diplomaticamente silenziosa

"Sono troppo zen per discutere... sono troppo zen per discutere..."

IL TUO MANTRA PERSONALIZZATO

Alla fine, crea anche il tuo
mantra zen-ironicamente personale!
Lascia che sia breve e efficace, qualcosa che puoi ripetere
silenziosamente mentre sorridi e annuisci durante
qualsiasi "emergenza" lavorativa.

Benvenuta nel Manuale di Sopravvivenza Diplomatica per rispondere con classe, ironia e un pizzico di sarcasmo alle richieste più irritanti dell'ufficio. Quando qualcuno ti chiede l'ennesimo favore o arriva con richieste last-minute, queste risposte ti aiuteranno a mantenere la calma... e a lasciare un sottile messaggio.

MEMO PER
l'Arte della Diplomazia

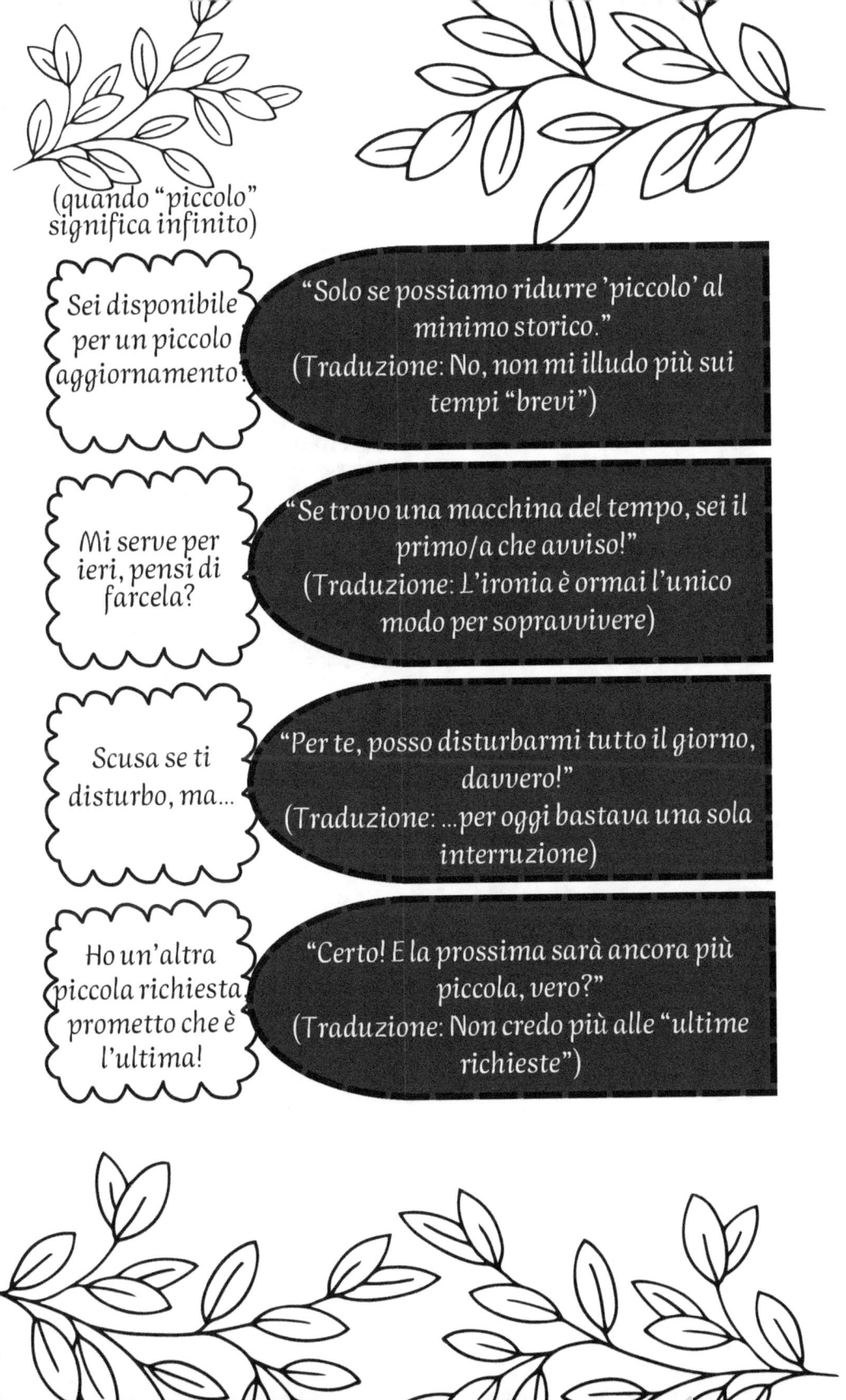

Puoi 'solo' dare un'occhiata rapida a questo?

"Ma certo, il mio 'rapido' è super allenato ormai."
(Traduzione: Questo 'rapido' mi costerà la pausa caffè)

Mi dispiace se ti sto scaricando tutto addosso...

"Tranquillo/a, amo farmi carico di 'piccoli' Everest!"
(Traduzione: Non mi sento affatto in colpa per la mia ironia)

Esercizio di Diplomazia: Il Tuo Repertorio Personale

Richiesta/Richiesta Irritante:

Risposta Diplomatica:

Richiesta/Richiesta Irritante:

Risposta Diplomatica:

"Pensi di finire oggi?" - "Beh, se oggi durasse un paio d'ore in più, forse ci riesco!"

"Ti dispiace fare questa cosa per me?" - "Oh, per te? Mai!"

Richiesta/Richiesta Irritante:

Risposta Diplomatica:

Richiesta/Richiesta Irritante:

Risposta Diplomatica:

Situazione

Risposta Diplomatica:

Situazione

Risposta Diplomatica:

Situazione

Risposta Diplomatica:

Situazione

Risposta Diplomatica:

Situazione

Risposta Diplomatica:

Situazioni da Gestire con Classe

Ci sono momenti in ufficio che mettono alla prova la tua pazienza, il tuo autocontrollo e il tuo spirito zen. Per fortuna, c'è sempre un modo per affrontarli con classe, ironia e un pizzico di stile. Ecco alcuni scenari comuni (e irritanti) da cui uscire con grazia, anche quando tutto vorrebbe spingerti a fare il contrario!

Come comportarsi quando qualcuno ignora palesemente le tue email

Soluzione con Classe:
Invia una "gentile" email di follow-up, scrivendo qualcosa come "Volevo assicurarmi che il mio messaggio precedente non sia andato perso tra le mail… ci sono riuscito/a?" In alternativa, menziona casualmente di persona l'argomento, sorridendo e con fare scherzoso: "Ehi, forse la mia mail è finita in un buco nero… ti è arrivata?"

Rimanere calmi quando ti viene assegnato un progetto dell'ultimo minuto

Soluzione con Classe:
Prenditi un respiro profondo, sorridi e rispondi con un sincero "Grazie per la fiducia, darò il massimo!" Ma subito dopo aggiungi: "Potremmo fissare insieme le priorità per garantire che questo progetto venga consegnato al meglio." Se non altro, trasmetti l'idea che la tua agenda non è infinitamente elastica!

Come affrontare l'interruzione costante di un collega invadente

Soluzione con Classe:
Sorridi, interrompi delicatamente e, con un tono cordiale, digli "Grazie, è molto interessante! Magari possiamo confrontarci tra un po', così finisco questo lavoro." Oppure, metti in evidenza un orario in cui sei disponibile, dicendo: "Mi piacerebbe sentirti, ci rivediamo alle 16?"

Rimanere diplomatica quando il capo si appropria di una tua idea

Soluzione con Classe:
Fai notare il tuo contributo indirettamente, ringraziando in modo amichevole per l'opportunità: "Sono davvero felice che la mia proposta abbia preso vita!" Oppure, fai riferimento ai dettagli del progetto in modo naturale, mostrando il tuo coinvolgimento senza alimentare conflitti.

Cosa fare quando i colleghi si accaparrano la fotocopiatrice proprio quando ti serve

Soluzione con Classe:
Avvicinati con un sorriso e dì scherzosamente "La nostra fotocopiatrice è davvero popolare oggi! Quando finisci, penso sia il mio turno d'oro!" Mostri gentilezza, lasci il messaggio e, se possibile, strappi una risata.

Come reagire ai colleghi che amano correggerti su tutto

Soluzione con Classe:
Ringraziali per "l'aiuto prezioso" e rispondi in modo scherzoso, tipo "Per fortuna ci sei tu a tenermi sempre sulla strada giusta!" Così lasci intendere che sei indipendente, e che forse un po' di spazio te lo meriteresti

Come rispondere a chi ti chiede di fare qualcosa fuori dal tuo ruolo

Soluzione con Classe:
Sorridi e rispondi: "Interessante! Sai, se dovessi mai cambiare ruolo, questa esperienza mi sarà preziosa!" Lasci così intendere, con gentilezza, che hai già abbastanza sul piatto e che il supporto extra non è proprio il tuo compito principale

GUIDA ALLE POSTURE DA UFFICIO PER FINGERE CONCENTRAZIONE

IL PENSATORE PROFONDO

Appoggia il mento sulla mano, con l'indice e il pollice a formare una "V" intorno alla bocca. Lo sguardo è fisso sullo schermo o su un documento, come se stessi elaborando una teoria rivoluzionaria

Effetto Suggerito:
"Sto risolvendo il problema dell'anno; vi aggiornerò quando avrò finito di pensare."

Quando Usarla:
Ideale durante le riunioni online, per apparire seri e impegnati anche se stai pensando al pranzo

L'ANALISTA DISTRATTA

Poggia la testa leggermente inclinata sulla mano, con lo sguardo diretto verso il basso, magari su un foglio o un blocco note. Ogni tanto, muovi lentamente la penna come se stessi scrivendo qualcosa di complesso.

Quando Usarla:
Perfetta per le riunioni in cui devi mostrare interesse, ma non devi partecipare attivamente

Effetto Suggerito:
"Sono totalmente immersa in dettagli fondamentali... non disturbatemi."

LA FINTA ACCANITA

Chini leggermente in avanti, con gli occhi stretti e le sopracciglia leggermente aggrottate, come se stessi decifrando informazioni di vitale importanza sullo schermo. Muovi un po' il mouse o clicca randomicamente per completare l'effetto.

Quando Usarla:
Ottima per sembrare impegnata, soprattutto se qualcuno ti passa vicino alla scrivania

Effetto Suggerito:
"Non posso distrarmi nemmeno un secondo... questo è un lavoro per veri professionisti."

LA VISIONARIA INSPIRATA

Inclina leggermente il busto all'indietro, incrocia le braccia e fissa un punto lontano, meglio se fuori dalla finestra. Lo sguardo deve sembrare assorto e un po' sognante, come se stessi pianificando una strategia globale.

Quando Usarla:
Nei momenti di pausa o in attesa di un meeting, per dare l'impressione di essere sempre in modalità "brainstorming."

Effetto Suggerito:
"Sto avendo un'idea geniale... datemi solo qualche secondo per afferrarla."

L'IMPEGNATA A SMANETTARE SULLA TASTIERA

Inclina leggermente il busto in avanti, poggia le dita sulla tastiera e digita a caso, magari scrivendo una lista della spesa. La concentrazione sullo schermo è fondamentale per dare l'idea di una persona travolta da un lavoro fondamentale.

Effetto Suggerito:
Perfetta quando non hai niente da fare ma vuoi sembrare super produttiva.

Quando Usarla:
"Sono sommersa di lavoro e non ho nemmeno il tempo di fermarmi!"

LA LETTRICE APPASSIONATA DI REPORT

Afferra una pila di documenti o un blocco note e sfogliali lentamente, come se stessi esaminando informazioni critiche. Di tanto in tanto annuisci, mostrando una riflessione profonda.

Quando Usarla:
Ottima per sembrare impegnata in letture lunghe e complesse, anche se stai solo leggendo una lista di film da guardare

Effetto Suggerito:
"Questi dati sono decisamente più complessi del previsto... servirà tutta la mia attenzione."

LA MULTI-TASKER DA RECORD

Tieni aperte più finestre sullo schermo e passa rapidamente da una all'altra, facendo ogni tanto un cenno di assenso. Aggiungi un'occhiata veloce al cellulare per rafforzare l'idea che sei sempre al passo con tutto.

Quando Usarla:
Ideale per quei momenti in cui tutti sembrano occupati e non vuoi dare nell'occhio.

Effetto Suggerito:
"Sono una multi-tasker naturale; non posso permettermi di rallentare."

Tieni un blocco note aperto davanti a te e prendi appunti lenti e misurati. Ogni tanto, alza lo sguardo e annuisci, come se stessi seguendo una linea di pensiero importante.

LA SCRITTRICE MISTERIOSA

Quando Usarla:
Ottima per sembrare concentrata anche nelle riunioni più noiose.

Effetto Suggerito:
"Questi dettagli meritano attenzione... non posso lasciarmi sfuggire nulla."

IL TUO REPERTORIO DI POSTURE PERSONALI

ORA TOCCA A TE!

Adesso puoi aggiungere le tue pose preferite per sembrare concentrata e impegnata, anche nei momenti più tranquilli.

RICORDA:

l'obiettivo è sembrare una professionista inarrestabile... anche quando sei totalmente in modalità relax!

ROUTINE PRE-RIUNIONE

Preparativi Essenziali per Affrontare l'Incontro

Affrontare una riunione richiede una serie di preparativi fondamentali per arrivarci pronta, calma e con la giusta dose di ironia. Perché diciamolo, alcune riunioni sembrano progettate apposta per mettere alla prova la nostra pazienza. Ecco una lista di "must" pre_riunione, utili per sopravvivere a qualsiasi incontro senza perdere lo stile.

Cerca di Capire di Cosa Parla la Riunione (All'Ultimo Minuto)

Sfoglia velocemente l'email di convocazione, dai un'occhiata agli allegati e cerca di captare almeno una parola chiave. Non c'è bisogno di leggere tutto... l'importante è avere qualche argomento da lanciare casualmente!

Recupera il Caffè Salva-Vita

Prendi un caffè extra-forte e tienilo a portata di mano. Non importa quanto breve possa sembrare la riunione: il caffè è la tua difesa contro la noia. Con la tazza in mano, puoi anche fingere di riflettere profondamente.

Prepara la Tua Finta Espressione di Interesse

Allenati davanti allo specchio per trovare la giusta espressione: sopracciglia leggermente aggrottate, un lieve cenno di assenso e un sorriso accennato. Questo look dice "sono totalmente coinvolta," anche se stai pensando alla cena.

Ripassa il Glossario di Parole Chiave Aziendali

Rispolvera termini come "sinergia," "ottimizzazione" e "valore aggiunto." Queste parole ti aiuteranno a lanciare frasi di circostanza che lasceranno tutti a bocca aperta... anche se nessuno capirà davvero cosa intendi.

Scegli il Posto Strategico

Se sei in una sala riunioni, siediti vicino alla porta per una via di fuga rapida o in un angolo dove puoi osservare senza essere troppo esposta. In una call, disattiva il video con disinvoltura, così potrai ascoltare senza sembrare troppo coinvolta.

Stabilisci la Tua Strategia di Sopravvivenza

Decidi in anticipo se limitarti ad annuire, intervenire con domande strategiche, o semplicemente mimare un guasto tecnico se la noia supera il limite tollerabile.

Ripassa i Tuoi Mantra Zen

Se la riunione si prospetta lunga, ripeti mentalmente qualche mantra per mantenere la calma, come "Posso sopportarlo... per i prossimi 10 minuti" o "Ogni riunione ha una fine (spero)."

Appunta una Lista di Domande Generiche

Prepara domande vaghe che funzionano sempre, tipo "Avete considerato tutte le opzioni?" o "Quali saranno i prossimi passi?" così puoi intervenire senza dover seguire troppo i dettagli.

Prendi Appunti Creativi (o Scrivi la Lista della Spesa)

Porta un blocco note e scrivi a caso per sembrare super concentrata, magari pianificando il menù settimanale o annotando idee random. Così, se qualcuno sbircia, sembrerai immersa in importanti riflessioni.

Stabilisci un Timing di Uscita Elegante

Se la riunione va oltre il previsto, trova una scusa per lasciare, come "Ho una chiamata in arrivo" o "Mi scuso, ho una consegna imminente." L'obiettivo è evitare di rimanere imprigionata per sempre

LA TUA ROUTINE PRE-RIUNIONE

ORA TOCCA A TE!

Quali sono i tuoi piccoli rituali e trucchi per entrare in "modalità sopravvivenza" pre-riunione?

Scrivi tutto ciò che ti aiuta ad affrontare qualsiasi incontro con stile, calma e un pizzico di ironia.

Che tu preferisca un caffè doppio, un rapido ripasso di frasi fatte o una playlist motivazionale per caricarti, ogni dettaglio conta! Personalizza la tua routine pre-riunione e crea il tuo kit segreto di preparazione.

La Mia Bevanda Preferita

Descrizione:

(Es.: "Caffè doppio con un pizzico di speranza")

La Mia Playlist Motivazionale

Titoli o Artisti che Mi Caricano:

Espressione Faciale da Allenare

Descrizione:

(Es.: "Sguardo 'attento ma rilassato' che ispira fiducia")

Parola Chiave da Usare Durante la Riunione

Descrizione:

(Es.: "Sinergia" – da infilare in qualsiasi frase senza contesto")

Frase di Salvataggio in Caso di Emergenza

Descrizione:

(Es.: "Scusate, ho un'altra chiamata in arrivo")

La Mia Tecnica di Concentrazione (o Distrazione)

Descrizione:

(Es.: "Scrivere finti appunti o una lista della spesa")

Look Strategico da Sfoggiare

Descrizione:

(Sguardo misterioso, come se stessi seguendo una linea di pensiero complessa)

Momento di Carica Personale Pre-Riunione

Descrizione:

(Es.: "Ripasso rapido di mantra zen per non perdere la calma")

Escamotage per Abbandonare la Riunione Elegantemente

Descrizione:

(Es.: "Sguardo serio e professionale mentre guardo l'orologio e mi scuso")

Il Mio Obiettivo Segreto della Riunione

Descrizione:

(Es.: "Arrivare viva alla fine e ricordare almeno il titolo dell'incontro")

ESPLORAZIONI FUORI UFFICIO

Anche le giornate più intense richiedono momenti di pausa e ricarica, e cosa c'è di meglio di una piccola fuga fuori dall'ufficio? Questa sezione è dedicata ai migliori posti dove puoi ritagliarti un momento di tranquillità o dove puoi concederti una pausa ristoratrice. Usa queste pagine per annotare bar, caffè, parchi e altri luoghi strategici che diventano la tua personale via di fuga durante la giornata lavorativa.

LA TUA GUIDA PER LA FUGA PERFETTA

IL CAFFÈ RILASSANTE

Nome del Locale:

Indirizzo:

Motivo della Scelta:

(Es.: "Il caffè è ottimo e nessuno mi disturba")

Specialità o Bevanda Preferita:

Orario Consigliato:

(Es.: "Dalle 10:00 alle 10:30, prima che arrivi la folla")

IL PARCO SEGRETO

Nome del Parco:

Indirizzo:

Motivo della Scelta:

(Es.: "Un angolo di pace")

Angolo Preferito del Parco:

Orario Migliore per Andarci:

(Es.: "Verso le 15:00 per una boccata d'aria prima dell'ultima riunione")

IL BAR PER LE PAUSE PETTEGOLEZZI

Nome del Bar:

Indirizzo:

Motivo della Scelta:

(Es.: "Il caffè è ottimo e nessuno mi disturba")

Specialità Preferita:

Orario Consigliato:

(Es.: "Perfetto per incontrare i colleghi e scoprire tutte le novità")

LA LIBRERIA-CAFFETTERIA PER UNA PAUSA RILASSANTE

Nome del Locale:

Indirizzo:

Motivo della Scelta:

(Es.: "Profumo di libri e un'atmosfera rilassante, ideale per riflettere")

Libro Preferito da Sfogliare:

Orario Consigliato:

(Es.: "Fine giornata, per una pausa di totale rilassamento")

PER UN VERO PRANZO

Nome del Ristorante:

Indirizzo:

Motivo della Scelta:

(Es.: "Menu ottimo e porzioni abbondanti, perfetto per una pausa pranzo rigenerante")

Piatto Preferito:

Orario Consigliato:

(Es.: "Tra le 12:00 e le 13:00 per evitare la ressa")

SPAZIO EXTRA PER ALTRI LUOGHI DI FUGA

Nome:

Indirizzo:

Motivo della Scelta:

Orario Migliore per Andarci:

Mini-Guida ai Compleanni dei Colleghi

I COMPLEANNI IN UFFICIO POSSONO ESSERE UN'OCCASIONE PERFETTA PER GUADAGNARE PUNTI DI SIMPATIA, SOPRATTUTTO SE NON TI DIMENTICHI LA DATA E TI RICORDI DI FARE UN GESTO GENTILE (ANCHE MINIMO).

Questa Mini-Guida ai Compleanni è pensata per aiutarti a tenere traccia dei compleanni dei tuoi colleghi, aggiungendo qualche nota ironica per affrontare questi momenti con il giusto spirito. Prendi nota delle date e preparati a sfoggiare il tuo sorriso migliore!

Buon compleanno!

Nome del Collega:
..................................
Data del Compleanno:
..................................

PROMEMORIA:
Non dimenticare di sorridere e dire
"Buon Compleanno!"
Se c'è una torta in cucina, assicurati di
prenderne una fetta prima che finisca.
Evita di dire:
"Oh, è oggi? Non me lo ricordavo."
Fai un commento gentile:
"Sembri più giovane di quanto pensassi!"
(sì, è un classico, ma funziona sempre)

Nome del Collega:
..................................
Data del Compleanno:
..................................

PROMEMORIA:
Porta una piccola sorpresa
(anche una penna con il logo aziendale
può bastare).
Partecipa al brindisi, anche se è solo
con un bicchiere di acqua del rubinetto.
Non dimenticare di fingere sorpresa
quando dice la sua età.
Se c'è una colletta per il regalo,
contribuisci almeno con una moneta
(per non sembrare tirchia).

Nome del Collega:
..................................
Data del Compleanno:
..................................

PROMEMORIA:
Scrivi un messaggio di auguri su
WhatsApp, anche se
sei a due scrivanie di distanza.
Ricorda: se c'è un collega che adora i
compleanni, questo è il giorno giusto
per mostrarti entusiasta.
Tieni pronta una scusa per scappare
dalla "festa" in cucina dopo 10 minuti.
Fai un piccolo complimento sul look del
giorno: "Wow, oggi sei davvero
raggiante!"

Nome del Collega:
..................................
Data del Compleanno:
..................................

PROMEMORIA:
Se non conosci bene questa persona,
opta per un semplice "Tanti auguri!"
e un sorriso di circostanza.
Non sbirciare la torta con troppa
insistenza.
Se ti invitano alla festa, accetta ma
trova un angolo vicino all'uscita per
un'eventuale fuga strategica.
Non dire "Pensavo fossi più giovane!"
(Rischio di gaffe altissimo)

Nome del Collega:

..................................

Data del Compleanno:

..................................

PROMEMORIA:
Non dimenticare di firmare la cartolina
di auguri che gira per l'ufficio.
Fai un commento spiritoso sulla tua firma, tipo "Il meglio deve ancora venire... o almeno così dicono!"
Non mangiare tutto il buffet prima che arrivi il festeggiato.
Ricorda: fingere di essere super interessata alla festa per almeno 5 minuti è una buona tecnica per integrarsi.

Altri Compleanni da Ricordare

Nome del Collega:

..................................

Data del Compleanno:

..................................

NOTE:

Nome del Collega:

..................................

Data del Compleanno:

..................................

NOTE:

Nome del Collega:

..................................

Data del Compleanno:

..................................

NOTE:

Nome del Collega:
..
Data del Compleanno:
..
NOTE:

Nome del Collega:
..
Data del Compleanno:
..
NOTE:

Nome del Collega:
..
Data del Compleanno:
..
NOTE:

Nome del Collega:
..
Data del Compleanno:
..
NOTE:

Note Extra per Ricordarsi dei Compleanni

ORGANIZZA UNA LISTA DI PROMEMORIA:

Metti un promemoria sul telefono per ricordarti in anticipo dei compleanni, così potrai evitare di sembrare totalmente impreparata.

SORRISO OBBLIGATORIO:

Anche se la giornata non va come prevista, sorridere mentre fai gli auguri è essenziale. Fa sembrare che tu abbia un cuore... anche quando stai pensando alla pausa successiva

FRASE DI EMERGENZA:

"Tanti auguri! Ti meriti una giornata spettacolare... magari senza email!" (*funziona sempre, anche se l'hai appena conosciuto*).

Ogni riunione ha bisogno di quelle frasi pronte all'uso che aiutano a gestire (o evitare) domande, proposte o incarichi indesiderati. E cosa c'è di meglio di un set di Stickers Mentali per le occasioni più critiche?

STICKERS CON FRASI DA USARE NEI MEETING

ECCO UNA SELEZIONE DI FRASI PERFETTE PER SEMBRARE ATTENTA, INTERESSATA E ASSOLUTAMENTE COLLABORATIVA... ANCHE SE DENTRO DI TE STAI GIÀ SOGNANDO LA PAUSA CAFFÈ.

"PARLIAMONE UN'ALTRA VOLTA."

Significato Nascosto: "Questo argomento può benissimo aspettare... magari all'infinito."
Quando Usarla: Ideale per questioni che non ti riguardano direttamente, ma che vuoi sembrare disposta a discutere.

LO METTIAMO IN AGENDA

Significato Nascosto: "Lo mettiamo in fondo alla lista, così nessuno se ne ricorderà."
Quando Usarla: Ogni volta che qualcuno propone un'idea complessa e tu non hai assolutamente voglia di approfondirla.

MI OCCUPO DI QUESTO SUBITO

Significato Nascosto: "Appena ho un attimo libero (quindi... forse domani)."
Quando Usarla: Perfetta per quei compiti assegnati all'ultimo momento che richiedono un rapido (ma temporaneo) "sì."

CI AGGIORNIAMO IN SETTIMANA

Significato Nascosto: "Se hai pazienza, questo argomento tornerà tra i dimenticati."
Quando Usarla: Ogni volta che qualcuno insiste su una questione che non vuoi risolvere subito.

PRENDIAMOCI IL TEMPO PER FARLO AL MEGLIO

Significato Nascosto: "Procrastiniamo con classe."
Quando Usarla: Per i progetti che possono aspettare e che richiedono "cura" (alias: lentezza) nella pianificazione.

INTERESSANTE... ESPLORIAMO ALTRE OPZIONI

Significato Nascosto: "Non è affatto interessante, ma lasciamolo galleggiare un po'."
Quando Usarla: Quando qualcuno suggerisce un'idea e non vuoi dare un no secco, ma neanche un sì.

"QUESTA È UNA GRANDE OPPORTUNITÀ DI CRESCITA"

Significato Nascosto: "Sarà un lavoro extra che nessuno vuole fare."

Quando Usarla: Perfetta per "motivare" gli altri quando un compito ingrato si profila all'orizzonte

INCLUDIAMOLO NEL PIANO A LUNGO TERMINE

Significato Nascosto: "Non lo vedrai realizzato per almeno due anni."

Quando Usarla: Per le idee di valore incerto che hanno bisogno di tempo (e dimenticanza) per essere valutate

DIAMO PRIORITÀ AGLI OBIETTIVI STRATEGICI

Significato Nascosto: "Questa questione non ha la priorità"

Quando Usarla: Quando vuoi riorganizzare l'ordine delle cose a tuo favore, lasciando alcune proposte in fondo alla lista"

MI SEMBRA UN'OTTIMA BASE DI PARTENZA

Significato Nascosto: "Magari con qualche cambiamento drastico funzionerà."
Quando Usarla: Quando non vuoi approvare pienamente un'idea, ma neanche demolirla subito

VOGLIO ESSERE SICURA DI COMPRENDERLO A FONDO

Significato Nascosto: "Ci penserò con calma (e non oggi)"
Quando Usarla: Quando qualcosa ti suona complicato e preferisci prendere tempo

Ora tocca a te! Crea i tuoi Stickers Mentali personalizzati, quei mantra silenziosi che ti aiutano a rispondere con eleganza e ironia a qualsiasi richiesta di riunione. Ogni frase diventerà la tua alleata segreta per navigare tra proposte e idee assurde, mantenendo sempre un'aria professionale... e un sorriso diplomatico.

SPAZIO PER LE TUE FRASI DA RIUNIONE PREFERITE

SCRIVI LE FRASI CHE FUNZIONANO MEGLIO PER TE, O INVENTANE DI NUOVE PER PREPARARTI A QUALSIASI SITUAZIONE. RICORDA: OGNI FRASE È UNA PICCOLA ARMA PER AFFRONTARE LE RIUNIONI CON SERENITÀ E STILE

Frasi da Riunione Preferita

Frase:

Quando Usarla:

(Es.: "Vediamo come evolve la situazione" – da usare quando voglio prendere tempo)

Frase:

Quando Usarla:

(Es.: "Condividiamo le responsabilità" – perfetta per delegare compiti poco piacevoli)

Frase:

Quando Usarla:

(Es.: "Penso che sia un ottimo spunto iniziale" – per idee che devono ancora essere 'affinate')

Frase:

Quando Usarla:

(Es.: "Diamo priorità a questo aspetto" – utile per far slittare tutto il resto)

Frasi da Riunione Preferita

Frase:

Quando Usarla:

(Es.: "Potrebbe essere interessante approfondire" – per le idee troppo confuse)

Frase:

Quando Usarla:

(Es.: "Vorrei prendere del tempo per rifletterci" – per rimandare l'inevitabile)

Frase:

Quando Usarla:

(Es.: "Iniziamo a stabilire delle linee guida generali" – perfetta per evitare i dettagli)

Frase:

Quando Usarla:

(Es.: "Mi piacerebbe ascoltare il parere di tutti" – per guadagnare tempo e lasciare che parlino gli altri)

Frasi da Riunione Preferita

Frase:

Quando Usarla:

(Es.: "Raccogliamo ulteriori feedback prima di agire" – perfetta per procrastinare con classe)

Frase:

Quando Usarla:

(Es.: "Sono sicura che troveremo una soluzione collaborativa" – ideale per dividere il carico tra tutti)

ANNOTA QUESTE FRASI E CREA IL TUO ARSENALE PERSONALE DI RISPOSTE DA RIUNIONE, PERFETTE PER MANTENERE IL CONTROLLO E AFFRONTARE OGNI PROPOSTA CON UN MIX DI DIPLOMAZIA E IRONIA. LA TUA COLLEZIONE DI STICKERS MENTALI SARÀ LA TUA MIGLIORE ALLEATA PER AFFRONTARE QUALSIASI INCONTRO... CON CLASSE E SENZA STRESS!

per il Prossimo Collega
CHECKLIST

Guida di Sopravvivenza per il Collega Fresco di Ufficio!

È la lista essenziale di tutto ciò che avresti voluto sapere prima di varcare la soglia, inclusi trucchi per affrontare il capo e sopravvivere con stile.

"SORRIDI E ANNUISCI" – LA REGOLA D'ORO

Consiglio: Non importa quanto strano o assurdo sia ciò che viene detto, sorridi e annuisci con un'espressione pensosa. È la tecnica infallibile per sembrare subito coinvolta

SCOPRI DOV'È IL CAFFÈ (SUBITO)

Consiglio: Il caffè sarà il tuo migliore alleato. Scopri rapidamente dove trovarne di buono – meglio ancora, fai amicizia con chi sa prepararlo al meglio. La sopravvivenza inizia da qui.

CURA L'ARTE DELLA SCUSA STRATEGICA

Errore da Evitare: Mai dire "Non posso farcela entro oggi" con troppa sincerità. Prova invece: "Ci sto lavorando al massimo, sarà perfetto entro poco!" La diplomazia è fondamentale

TROVA L'ANGOLO STRATEGICO IN RIUNIONE

Consiglio: Siediti sempre in un posto che ti permetta di osservare senza troppo coinvolgimento diretto. Vicino alla porta è ideale per fughe rapide, in un angolo per restare in silenzio quando necessario.

GUARDA IL CAPO COME SE AVESSE LE RISPOSTE A TUTTO

Errore da Evitare: Mai mostrare di saperne di più del capo, anche se capita. Annuisci e prendi appunti, anche se non stai capendo nulla; è un'arte che si affina con il tempo.

PIANIFICA PAUSE STRATEGICHE

Consiglio: Prenditi qualche minuto fuori ufficio quando puoi. Se qualcuno ti chiede dove eri, rispondi con un tranquillo "Riunione rapida." Nessuno vorrà saperne di più.

GOSSIP D'UFFICIO: AMALO, MA CON PRUDENZA

Errore da Evitare: Non farti trascinare troppo nei pettegolezzi. Ascolta tutto e commenta poco. Conoscere le dinamiche è utile, ma è meglio evitare di diventare parte del drama

FIRMA LA CARTOLINA DI COMPLEANNO

Consiglio: Ricorda di firmare la cartolina di auguri che gira per l'ufficio. Un semplice "Tanti auguri e successo!" farà la sua figura, anche se non conosci bene il festeggiato.

ESSERE SEMPRE 'INDAFFARATA

Errore da Evitare: Non dare mai l'impressione di avere troppo tempo libero. Tieni aperto un file o una mail da cliccare appena qualcuno ti passa accanto. Uno sguardo concentrato può fare miracoli.

SOPRAVVIVENZA AL LUNEDÌ MATTINA

Consiglio: Il lunedì è il giorno in cui nessuno nota niente. Se riesci a startene tranquilla per qualche minuto extra, sfruttali. Iniziare lentamente è un modo per iniziare bene

per il Prossimo Collega
CHECKLIST
i tuoi consigli:

Dove Ti Vedi Tra 5 Anni?

ANCORA IN QUESTO UFFICIO?

PRENDITI UN MOMENTO PER IMMAGINARE IL TUO FUTURO, SIA CON OBIETTIVI SERI CHE CON UN PIZZICO DI IRONIA. DOVE SARAI TRA CINQUE ANNI? ANCORA IN QUESTO UFFICIO? LANCIATA IN UNA NUOVA AVVENTURA? SU UNA SPIAGGIA TROPICALE CON UN DRINK IN MANO?
SCRIVI LE TUE ASPIRAZIONI (O LE TUE FANTASIE) SU COME POTREBBE ESSERE LA TUA VITA. QUI TROVERAI SPAZI PER RISPOSTE SIA SERIE SIA SCHERZOSE: NESSUNA DELLE DUE È SBAGLIATA!

OBIETTIVI SERI
(O Quasi)

PROFESSIONALE

(Es.: "Responsabile di un team internazionale, lavorando su progetti innovativi")

PERSONALE

(Es.: "Completamente bilanciata tra vita professionale e vita privata")

ECONOMICO

(Es.: "Risparmi solidi per avviare un'attività indipendente")

BENESSERE E SALUTE

(Es.: "In perfetta forma, con uno stile di vita sano e attivo")

LUOGO DI LAVORO IDEALE

(Es.: "Un ufficio con una vista panoramica, un ambiente creativo e stimolante")

OBIETTIVI FANTASIOSI e Ironici

PROFESSIONALE

(Es.: "CEO di una compagnia segreta che non conosce la parola 'riunione'")

PERSONALE

(Es.: "In una villa in riva al mare, circondata solo da cactus e pace assoluta")

ECONOMICO

(Es.: "Milionaria grazie a una brillante idea avuta durante una riunione noiosa")

BENESSERE E SALUTE

(Es.: "In perfetta forma, ottenuta solo grazie a sessioni di yoga sulla spiaggia")

LUOGO DI LAVORO IDEALE

(Es.: "Nessun ufficio. Solo una scrivania improvvisata in una casa al mare")

www.ingramcontent.com/pod-product-compliance
Lightning Source LLC
Chambersburg PA
CBHW070424240526
45472CB00020B/1197